名家古诗集字

# 楷书唐诗一百首

赵元生 编

当代世界出版社
THE CONTEMPORARY WORLD PRESS

**图书在版编目（CIP）数据**

楷书唐诗一百首 / 赵元生编 . -- 北京: 当代世界
出版社, 2023.9
ISBN 978-7-5090-1723-4

I.①楷… II.①赵… III.①楷书－法帖－中国－古
代②唐诗－诗集 IV.① J292.33 ② I222.742

中国国家版本馆 CIP 数据核字 (2023) 第 014988 号

书　　名：楷书唐诗一百首
出版发行：当代世界出版社
地　　址：北京市东城区地安门东大街 70-9 号
监　　制：吕　辉
责任编辑：李俊萍
编务电话：(010) 83908410-810
发行电话：(010) 83908410-812
　　　　　13601274970
　　　　　18611107149
　　　　　13521909533
经　　销：全国新华书店
印　　刷：三河市南阳印刷有限公司
开　　本：787 毫米 ×1092 毫米　1/16
印　　张：7.5
字　　数：30 千字
版　　次：2023 年 9 月第 1 版
印　　次：2023 年 9 月第 1 次
书　　号：ISBN 978-7-5090-1723-4
定　　价：48.00 元

# 前言

诗歌与书法，都是中华民族传统文化的精粹。

自古以来，这两种艺术表现形式就紧密结合在一起，互相映衬。诗歌注重凝练简洁的语言，抑扬顿挫的韵律，其风格或豪放洒脱，或婉转含蓄；书法是线条的艺术，肥瘦、长短、曲直、方圆等变化无穷，其气势或温润秀气，或刚劲挺拔。二者结合，给人一种赏心悦目的感觉。

唐诗是中华民族最珍贵的文化遗产之一，唐诗的兴盛对中华民族文化的发展起到了巨大的推动作用。很多文人墨客将品读唐诗作为提升自己文学造诣的途径，而很多书法家则将唐诗作为自己书写练习的对象。

毛笔书法是中国特有的一种传统艺术。历代书法家博采众长，不断实践，遵循严格的法度，并将自己的性灵融于毫端，最终形成了自己独特的风格。古代书法家流传下来的书法作品，是中华传统文化的重要组成部分。

有鉴于此，我们编写了这套名家古诗集字丛书，精选最具有代表性的唐诗，包括五言绝句、七言绝句、五言律诗、七言律诗等，并尽力搜罗古代书法名家最具代表性的字集字成诗，最终结集成册。

在编排上，《楷书唐诗一百首》和《行书唐诗一百首》是按照书法家进行分章，使各书法家的书法艺术通过不同的诗作集中展现出来，便于书法爱好者研习、欣赏；《隶书唐诗一百首》和《篆书唐诗一百首》是按照诗歌题材进行分章，可以让书法爱好者在同一类诗中欣赏到不同书法家的书法艺术。

由于时间仓促及编者能力有限，该丛书难免有不尽如人意之处，但我们仍希望读者朋友能通过该丛书获得心灵的愉悦。

# 目录

楷书唐诗一百首　目录

一

# 目录

楷书唐诗一百首

# 目录

楷书唐诗一百首

# 目 录

四

欧阳询楷书

天平山上白雲泉
雲自無心水自閑
何必奔衝山下去
更添波浪向人間

白云泉

白居易

天平山上白云泉，云自无心水自闲。
何必奔冲山下去，更添波浪向人间。

谢亭送别

许浑

劳歌一曲解行舟
红叶青山水急流
日暮酒醒人已远
满天风雨下西楼

劳歌一曲解行舟，红叶青山水急流。
日暮酒醒人已远，满天风雨下西楼。

出塞二首·其一

王昌龄

秦時明月漢時關

萬里長征人未還

但使龍城飛將在

不教胡馬度陰山

秦时明月汉时关，万里长征人未还。
但使龙城飞将在，不教胡马度阴山。

长信秋词五首·其五

王昌龄

长信宫中秋月明，昭阳殿下捣衣声。
白露堂中细草迹，红罗帐里不胜情。

长信宫中秋月明
昭阳殿下捣衣声
白露堂中细草迹
红罗帐里不胜情

酬张少府 王维

晚年唯好静，万事不关心。
松风吹解带，山月照弹琴。
自顾无长策，空知返旧林。
君问穷通理，渔歌入浦深。

晚年唯好静萬事不關心
自顧無長策空知返舊林
松風吹解帶山月照彈琴
君問窮通理漁歌入浦深

空山不見人

但聞人語響

返景入深林

復照青苔上

鹿柴

王维

空山不见人，

但闻人语响。

返景入深林，

复照青苔上。

鸟鸣涧

王维

人闲桂花落，夜静春山空。
月出惊山鸟，时鸣春涧中。

人閒桂花落
夜静春山空
月出驚山鳥
時鳴春澗中

楚吟

李商隐

山上离宫宫上楼，楼前宫畔暮江流。
楚天长短黄昏雨，宋玉无愁亦自愁。

山上離宮宮上樓
樓前宮畔暮江流
楚天長短黃昏雨
宋玉無愁亦自愁

春晓　　孟浩然

春眠不觉晓

处处闻啼鸟

夜来风雨声

花落知多少

春眠不觉晓，
处处闻啼鸟。
夜来风雨声，
花落知多少。

登鹳雀楼

王之涣

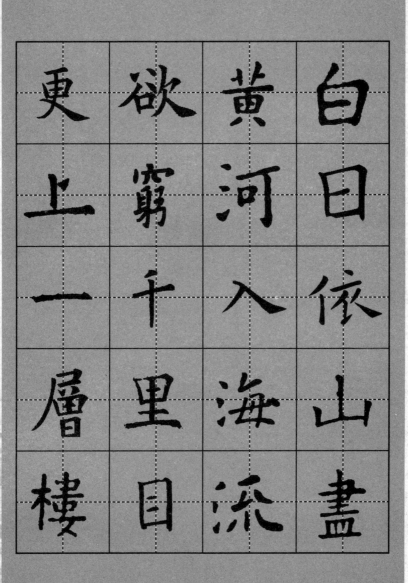

更上一层楼

欲窮千里目

黄河入海流

白日依山盡

白日依山尽，黄河入海流。
欲穷千里目，更上一层楼。

宫词·故国三千里

张祜

故國三千里

深宮二十年

一聲何滿子

雙淚落君前

故国三千里，深宫二十年。
一声何满子，双泪落君前。

闺怨　沈如筠

雁盡書難寄

愁多夢不成

願隨孤月影

流照伏波營

雁尽书难寄，愁多梦不成。愿随孤月影，流照伏波营。

和张仆射塞下曲六首·其二　卢纶

|   |   |   |   |
|---|---|---|---|
| 没 | 平 | 将 | 林 |
| 在 | 明 | 军 | 暗 |
| 石 | 寻 | 夜 | 草 |
| 棱 | 白 | 引 | 惊 |
| 中 | 羽 | 弓 | 风 |

林暗草惊风，将军夜引弓。
平明寻白羽，没在石棱中。

回乡偶书二首·其一

贺知章

少小离家老大回，乡音无改鬓毛衰。
儿童相见不相识，笑问客从何处来。

少小离家老大迴
乡音无改鬓毛衰
儿童相见不相识
笑问客从何处来

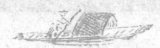

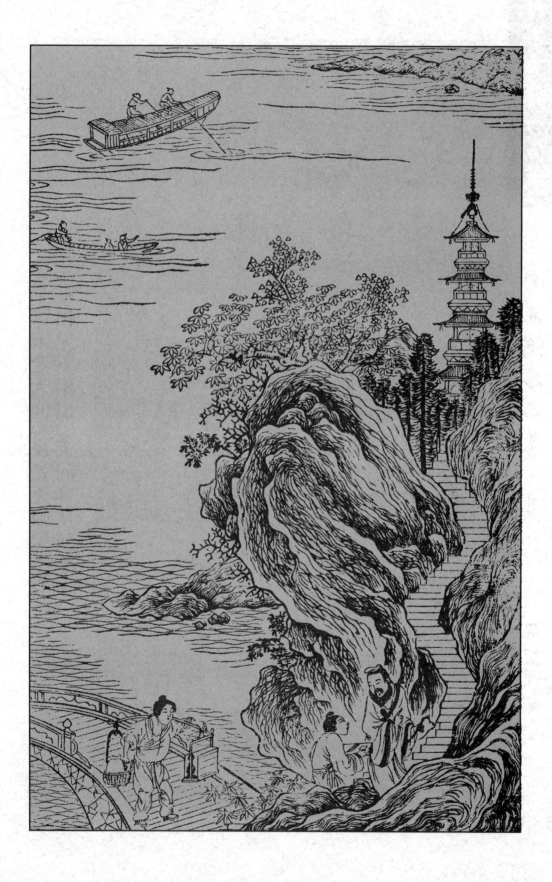

和张仆射塞下曲六首·其六　卢纶

亭亭七叶贵，荡荡一隅清。
他日题麟阁，唯应独不名。

亭亭七葉貴

蕩蕩一隅清

他日題麟閣

唯應獨不名

啰唝曲六首·其四

刘采春

那年離別日
裡道往桐廬
桐靈不見人
今得廣州書

那年离别日，只道往桐庐。
桐庐不见人，今得广州书。

回乡偶书二首·其二

贺知章

離別家鄉歲月多
近来人事半消磨
唯有門前鏡湖水
春風不改舊時波

离别家乡岁月多,近来人事半消磨。
唯有门前镜湖水,春风不改旧时波。

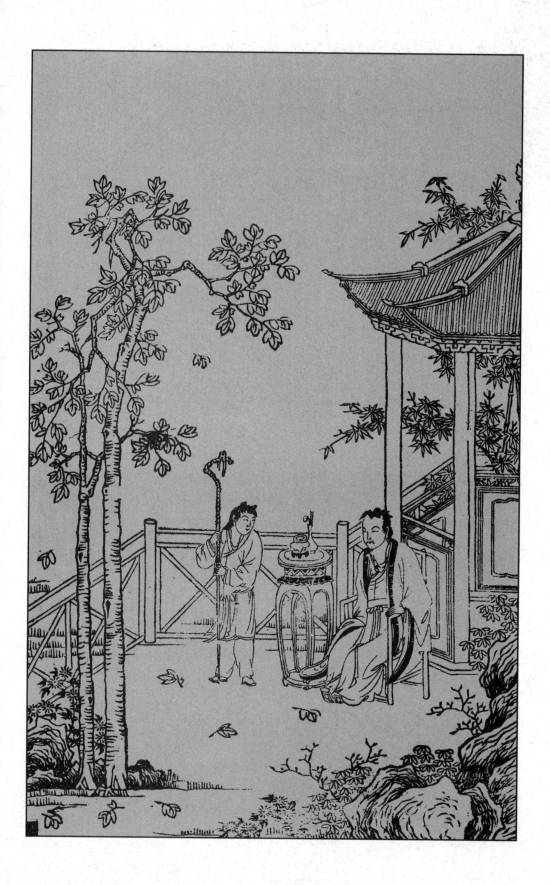

江楼感旧

赵嘏

| 獨 | 月 | 同 | 風 |
|---|---|---|---|
| 上 | 光 | 來 | 景 |
| 江 | 如 | 望 | 依 |
| 樓 | 水 | 月 | 稀 |
| 思 | 水 | 人 | 似 |
| 渺 | 如 | 何 | 去 |
| 然 | 天 | 處 | 年 |

独上江楼思渺然，月光如水水如天。
同来望月人何处？风景依稀似去年。

碛中作 岑参

走馬西来欲到天
辭家見月兩迴圓
今夜不知何處宿
平沙莽莽絕人煙

走马西来欲到天，辞家见月两回圆。
今夜不知何处宿，平沙莽莽绝人烟。

独坐敬亭山

李白

众鸟高飞尽，孤云独去闲。
相看两不厌，只有敬亭山。

眾鳥高飛盡

孤雲獨去閒

相看雨不厭

祇有敬亭山

杜陵绝句

李白

南登杜陵上

北望五陵间

秋水明落日

流光灭远山

南登杜陵上，
北望五陵间。
秋水明落日，
流光灭远山。

横江词六首·其五

李白

横江馆前津吏迎，向余东指海云生。
郎今欲渡缘何事，如此风波不可行。

横江馆前津吏迎
向余东指海云生
郎今欲渡缘何事
如此风波不可行

别董大二首·其一　高适

颜真卿楷书

千里黄雲白日曛
北風吹鴈雪紛紛
莫愁前路無知己
天下誰人不識君

千里黄云白日曛，北风吹雁雪纷纷。
莫愁前路无知己，天下谁人不识君。

蓟门行五首·其三

高适

边城十一月，雨雪乱霏霏。元戎号令严，人马亦轻肥。羌胡无尽日，征战几时归。

邊城十一月雨雪亂霏霏

元戎號令嚴人馬亦輕肥

羌胡無盡日征戰幾時歸

秋词

刘禹锡

自古逢秋悲寂寥

我言秋日勝春朝

晴空一鶴排雲上

便引詩情到碧霄

自古逢秋悲寂寥，我言秋日胜春朝。晴空一鹤排云上，便引诗情到碧霄。

大林寺桃花

白居易

人間四月芳菲盡

山寺桃花始盛開

長恨春歸無覓處

不知轉入此中來

人间四月芳菲尽，山寺桃花始盛开。长恨春归无觅处，不知转入此中来。

从军行七首·其四

王昌龄

青海長雲暗雪山
孤城遙望玉門關
黃沙百戰穿金甲
不破樓蘭終不還

青海长云暗雪山，
孤城遥望玉门关。
黄沙百战穿金甲，
不破楼兰终不还。

煙籠寒水月籠沙

夜泊秦淮近酒家

商女不知亡國恨

隔江猶唱後庭花

泊秦淮

杜牧

烟笼寒水月笼沙，夜泊秦淮近酒家。商女不知亡国恨，隔江犹唱后庭花。

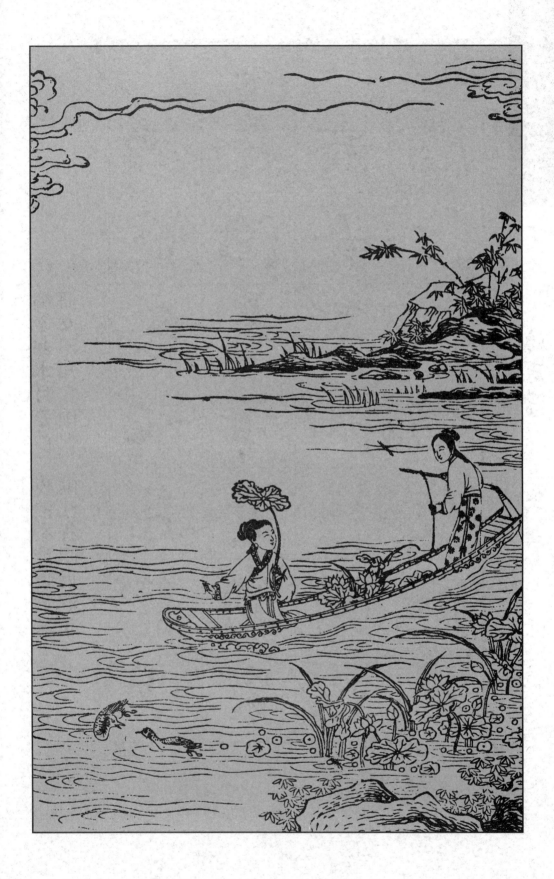

芙蓉楼送辛渐

王昌龄

寒雨连江夜入吴
平明送客楚山孤
洛阳亲友如相问
一片冰心在玉壶

寒雨连江夜入吴，平明送客楚山孤。
洛阳亲友如相问，一片冰心在玉壶。

清明

杜牧

清明時節雨紛紛

路上行人欲斷魂

借問酒家何處有

牧童遙指杏花村

清明时节雨纷纷，路上行人欲断魂。
借问酒家何处有，牧童遥指杏花村。

赠花卿

杜甫

锦城丝管日纷纷
半入江风半入云
此曲祇应天上有
人间能得几回闻

锦城丝管日纷纷，半入江风半入云。
此曲只应天上有，人间能得几回闻？

江南逢李龟年

杜甫

岐王宅裏尋常見

崔九堂前幾度聞

正是江南好風景

落花時節又逢君

岐王宅里寻常见，崔九堂前几度闻。
正是江南好风景，落花时节又逢君。

贫交行

杜甫

翻手作云覆手雨，纷纷轻薄何须数。
君不见管鲍贫时交，此道今人弃如土。

翻手作雲覆手雨
紛紛輕薄何湏數
君不見管鮑貧時交
此道今人棄如土

黄鹤楼送孟浩然之广陵　李白

故人西辞黄鹤楼

烟花三月下扬州

孤帆远影碧空尽

唯见长江天际流

故人西辞黄鹤楼，烟花三月下扬州。
孤帆远影碧空尽，唯见长江天际流。

峨眉山月歌

李白

峨眉山月半轮秋

影入平羌江水流

夜发清溪向三峡

思君不见下渝州

峨眉山月半轮秋，影入平羌江水流。
夜发清溪向三峡，思君不见下渝州。

渡荆门送别

李白

渡遠荆門外來從楚國遊

山隨平野盡江入大荒流

月下飛天鏡雲生結海樓

仍憐故鄉水萬里送行舟

渡远荆门外，来从楚国游。
月下飞天镜，云生结海楼。
山随平野尽，江入大荒流。
仍怜故乡水，万里送行舟。

秋浦歌十七首·其十五

李白

白发三千丈
缘愁似个长
不知明镜里
何处得秋霜

白发三千丈，缘愁似个长。
不知明镜里，何处得秋霜。

乐游原　李商隐

向晚意不适

驱车登古原

夕阳无限好

祗是近黄昏

向晚意不适，
驱车登古原。
夕阳无限好，
只是近黄昏。

贾生

李商隐

宣室求贤访逐臣
贾生才调更无伦
可怜夜半虚前席
不问苍生问鬼神

宣室求贤访逐臣，贾生才调更无伦。
可怜夜半虚前席，不问苍生问鬼神。

游子吟

孟郊

慈母手中线遊子身上衣
臨行密密縫意恐遲遲歸
誰言寸草心報得三春暉

慈母手中线，游子身上衣。临行密密缝，
意恐迟迟归。谁言寸草心，报得三春晖。

悯农二首·其一

李绅

春種一粒粟
秋收萬顆子
四海無閑田
農夫猶餓死

春种一粒粟，秋收万颗子。
四海无闲田，农夫犹饿死。

蜂　　罗隐

不論平地與山尖

無限風光盡被佔

採得百花成蜜後

為誰辛苦為誰甜

不论平地与山尖，无限风光尽被占。
采得百花成蜜后，为谁辛苦为谁甜。

君王遊樂萬機輕
一曲霓裳四海兵
玉輦昇天人已盡
故宮猶有樹長生

过华清宫　李约

君王游乐万机轻，一曲霓裳四海兵。
玉辇升天人已尽，故宫犹有树长生。

己亥岁二首·其一

曹松

澤國江山入戰圖

生民何計樂樵蘇

憑君莫話封侯事

一將功成萬骨枯

泽国江山入战图，生民何计乐樵苏。
凭君莫话封侯事，一将功成万骨枯。

农家望晴

雍裕之

尝闻秦地西风雨
为问西风早晚回
白发老农如鹤立
麦场高处望云开

尝闻秦地西风雨，为问西风早晚回。
白发老农如鹤立，麦场高处望云开。

南园十三首·其五 李贺

男兒何不帶吳鈎

收取關山五十州

請君暫上凌煙閣

若個書生萬戶侯

男儿何不带吴钩，收取关山五十州。
请君暂上凌烟阁，若个书生万户侯？

寻隐者不遇

贾岛

松下問童子
言師採藥去
祗在此山中
雲深不知處

松下问童子，言师采药去。
只在此山中，云深不知处。

登幽州台歌

陈子昂

| 獨 | 念 | 後 | 前 |
| 愴 | 天 | 不 | 不 |
| 然 | 地 | 見 | 見 |
| 而 | 之 | 来 | 古 |
| 涕 | 悠 | 者 | 人 |
| 下 | 悠 | | |

前不见古人，后不见来者。
念天地之悠悠，独怆然而涕下。

长信秋词五首·其四

王昌龄

书楷权公柳

| | | | |
|---|---|---|---|
| 分 | 火 | 夢 | 真 |
| 明 | 照 | 見 | 成 |
| 復 | 西 | 君 | 薄 |
| 道 | 宮 | 王 | 命 |
| 承 | 知 | 覺 | 久 |
| 恩 | 夜 | 後 | 尋 |
| 時 | 飲 | 疑 | 思 |

真成薄命久寻思，梦见君王觉后疑。
火照西宫知夜饮，分明复道承恩时。

梦泽　李商隐

梦泽悲风动白茅，楚王葬尽满城娇。
未知歌舞能多少，虚减宫厨为细腰。

梦澤悲風動白茅
楚王葬盡滿城嬌
未知歌舞能多少
虚減宮廚為細腰

青雀西飞竟未回，君王长在集灵台。
侍臣最有相如渴，不赐金茎露一杯。

汉宫词

李商隐

青雀西飛竟未迴
君王長在集靈臺
侍臣最有相如渴
不賜金莖露一杯

离思五首·其五

元 稹

寻常一百種花齊發
偏摘梨花與白人
今日江頭兩三樹
可憐和葉度殘春

寻常百种花齐发，偏摘梨花与白人。
今日江头两三树，可怜和叶度残春。

远书归梦两悠悠，只有空床敌素秋。
阶下青苔与红树，雨中寥落月中愁。

遠書歸夢兩悠悠
祇有空床敵素秋
階下青苔與紅樹
雨中寥落月中愁

端居

李商隐

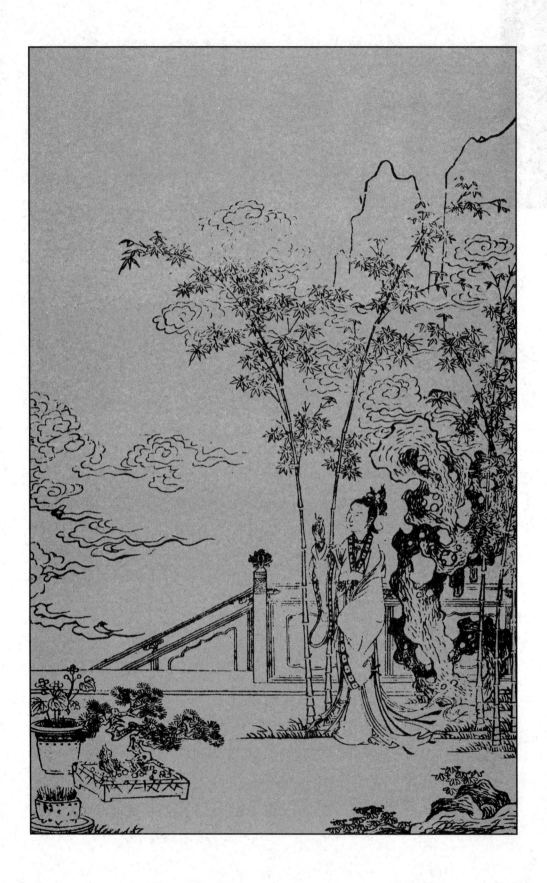

过华清宫绝句三首·其二

杜牧

新丰绿树起黄埃

霓骑渔阳探使迴

霓裳一曲千峯上

舞破中原始下来

新丰绿树起黄埃，数骑渔阳探使回。
霓裳一曲千峰上，舞破中原始下来。

啰唝曲六首·其一

刘采春

| 經 | 載 | 生 | 不 |
|---|---|---|---|
| 歲 | 兒 | 憎 | 喜 |
| 又 | 夫 | 江 | 秦 |
| 經 | 婿 | 上 | 淮 |
| 年 | 去 | 船 | 水 |

不喜秦淮水，生憎江上船。
载儿夫婿去，经岁又经年。

蓟门行五首·其四

高适

幽州多骑射结髮重横行
一朝事将军出入有声名
纷纷猎秋草相向角弓鸣

幽州多骑射，结发重横行。
出入有声名。一朝事将军，
纷纷猎秋草，相向角弓鸣。

蓟门行五首·其五

高适

黯黯长城外日没更烟尘

胡骑虽凭陵汉兵不顾身

古树满空塞黄云愁杀人

黯黯长城外，日没更烟尘。
汉兵不顾身。 古树满空塞，
胡骑虽凭陵， 黄云愁杀人。

江陵使至汝州

王

建

迴看巴路在雲閒

寒食離家麥熟還

日暮數峯青似染

商人說是汝州山

回看巴路在云间，寒食离家麦熟还。

日暮数峰青似染，商人说是汝州山。

杨柳枝词

白居易

一樹春風千萬枝

嫩於金色軟於絲

永豐西角荒園裏

盡日無人屬阿誰

一树春风千万枝，嫩于金色软于丝。
永丰西角荒园里，尽日无人属阿谁？

伊州歌

王维

清风明月苦相思，荡子从戎十载余。
征人去日殷勤嘱，归雁来时数附书。

清風明月苦相思
荡子從戎十載餘
征人去日殷勤囑
歸雁來時數附書

楷书唐诗一百首

雨晴

王驾

| 雨前初見花間蕊 | 雨後全無葉底花 | 蜂蝶飛來過墻去 | 却疑春色在鄰家 |
|---|---|---|---|

雨前初见花间蕊，雨后全无叶底花。
蜂蝶飞来过墙去，却疑春色在邻家。

六八

赵孟頫楷书

望见葳蕤举翠华

试开金屋扫庭花

须臾宫女传来信

言幸平阳公主家

阿娇怨

刘禹锡

望见葳蕤举翠华，试开金屋扫庭花。
须臾宫女传来信，言幸平阳公主家。

杨柳枝词九首·其一

刘禹锡

塞北梅花羌笛吹
淮南桂樹小山詞
請君莫奏前朝曲
聽唱新翻楊柳枝

塞北梅花羌笛吹，淮南桂树小山词。
请君莫奏前朝曲，听唱新翻杨柳枝。

堤上行三首·其二

刘禹锡

江南江北望烟波，入夜行人相应歌。
桃叶传情竹枝怨，水流无限月明多。

江南江北望烟波
入夜行人相應歌
桃葉傳情竹枝怨
水流無限月明多

北齐二首·其一

李商隐

一笑相倾国便亡

何劳荆棘始堪伤

小怜玉体横陈夜

已报周师入晋阳

一笑相倾国便亡，何劳荆棘始堪伤。
小怜玉体横陈夜，已报周师入晋阳。

边思　李益

腰垂锦带佩吴钩

走马曾防玉塞秋

莫笑关西将家子

祇将诗思入凉州

腰垂锦带佩吴钩，走马曾防玉塞秋。
莫笑关西将家子，只将诗思入凉州。

长信秋词五首·其三

王昌龄

奉帚平明金殿开

且将团扇共徘徊

玉颜不及寒鸦色

犹带昭阳日影来

奉帚平明金殿开，且将团扇共徘徊。
玉颜不及寒鸦色，犹带昭阳日影来。

从军行七首·其一

王昌龄

烽火城西百尺楼，黄昏独上海风秋。
更吹羌笛关山月，无那金闺万里愁。

烽火城西百尺楼

黄昏独上海风秋

更吹羌笛关山月

无那金闺万里愁

横江词六首·其一

李白

人道横江好
侬道横江恶
一风三日吹倒山
白浪高於瓦官阁

人道横江好，侬道横江恶。
一风三日吹倒山，白浪高于瓦官阁。

横江词六首·其四

李白

海神来过恶风迴

浪打天门石壁開

浙江八月何如此

涛似连山喷雪来

海神来过恶风回。
浪打天门石壁开。
浙江八月何如此。
涛似连山喷雪来。

子夜吴歌·秋歌

李白

长安一片月，万户捣衣声。
总是玉关情。何日平胡虏，
良人罢远征。

长安一片月，万户捣衣声。秋风吹不尽，总是玉关情。何日平胡虏，良人罢远征。

春行即兴

李华

宜陽城下草萋萋

澗水東流復向西

芳樹無人花自落

春山一路鳥空啼

宜阳城下草萋萋，涧水东流复向西。
芳树无人花自落，春山一路鸟空啼。

別夢依依到謝家
小廊迴合曲闌斜
多情祇有春庭月
猶為離人照落花

寄人

張泌

別梦依依到谢家，小廊回合曲阑斜。
多情只有春庭月，犹为离人照落花。

剑客

贾岛

十年磨一劍

霜刃未曾試

今日把示君

誰有不平事

十年磨一剑，霜刃未曾试。
今日把示君，谁有不平事。

寒食

韩翃

春城無處不飛花

寒食東風御柳斜

日暮漢宮傳蠟燭

輕煙散入五侯家

春城无处不飞花，寒食东风御柳斜。
日暮汉宫传蜡烛，轻烟散入五侯家。

寄夫

陈玉兰

夫戍边关妾在吴
西风吹妾妾忧夫
一行书信千行泪
寒到君边衣到无

夫戍边关妾在吴，西风吹妾妾忧夫。
一行书信千行泪，寒到君边衣到无？

念昔游三首·其一

杜牧

十载飘然绳检外
樽前自献自为酬
秋山春雨闲吟处
倚遍江南寺寺楼

十载飘然绳检外，樽前自献自为酬。
秋山春雨闲吟处，倚遍江南寺寺楼。



遣怀　杜牧

| 赢 | 十 | 楚 | 落 |
|---|---|---|---|
| 得 | 年 | 腰 | 魄 |
| 青 | 一 | 纖 | 江 |
| 樓 | 覺 | 細 | 南 |
| 薄 | 揚 | 掌 | 載 |
| 幸 | 州 | 中 | 酒 |
| 名 | 夢 | 輕 | 行 |

落魄江南载酒行，
楚腰纤细掌中轻。
十年一觉扬州梦，
赢得青楼薄幸名。

紫薇花

杜 牧

晓迎秋露一枝新
不占园中最上春
桃李无言今何在
向风偏笑艳阳人

晓迎秋露一枝新，不占园中最上春。
桃李无言今何在，向风偏笑艳阳人。

农家　颜仁郁

半夜呼儿趁晓耕

赢牛无力渐艰行

时人不识农家苦

将谓田中谷自生

半夜呼儿趁晓耕，
赢牛无力渐艰行。
时人不识农家苦，
　将谓田中谷自生。

昨夜秋风入汉关，朔云边月满西山。
更催飞将追骄虏，莫遣沙场匹马还。

军城早秋　　严武

| 昨 | 朔 | 更 | 莫 |
|---|---|---|---|
| 夜 | 雲 | 催 | 遣 |
| 秋 | 邊 | 飛 | 沙 |
| 風 | 月 | 將 | 塲 |
| 入 | 滿 | 追 | 匹 |
| 漢 | 西 | 驕 | 馬 |
| 關 | 山 | 虜 | 還 |

八九

咸阳值雨

温庭筠

咸陽橋上雨如懸
萬點空濛隔釣船
還似洞庭春水色
曉雲將入岳陽天

咸阳桥上雨如悬，万点空蒙隔钓船。
还似洞庭春水色，晓云将入岳阳天。

纵游淮南

张祜

十里长街市井连，月明桥上看神仙。
人生只合扬州死，禅智山光好墓田。

古代其他书法家楷书

| 沅水通波接武冈 | 送君不觉有离伤 | 青山一道同云雨 | 明月何曾是两乡 |
|---|---|---|---|

送柴侍御

王昌龄

沅水通波接武冈，送君不觉有离伤。青山一道同云雨，明月何曾是两乡。

题乌江亭

杜牧

勝敗兵家事不期
包羞忍耻是男兒
江東子弟多才俊
捲土重來未可知

胜败兵家事不期，包羞忍耻是男儿。
江东子弟多才俊，卷土重来未可知。

山行

杜牧

远上寒山石径斜，白云生处有人家。
停车坐爱枫林晚，霜叶红于二月花。

遠上寒山石径斜
白雲生處有人家
停車坐愛楓林晚
霜葉紅於二月花

滁州西涧

韦应物

獨憐幽草澗邊生

上有黃鸝深樹鳴

春潮帶雨晚来急

野渡無人舟自横

独怜幽草涧边生，上有黄鹂深树鸣。
春潮带雨晚来急，
野渡无人舟自横。

春夜喜雨　杜　甫

好雨知時節當春乃發生
隨風潛入夜潤物細無聲
野徑雲俱黑江船火獨明
曉看紅濕處花重錦官城

好雨知时节，当春乃发生。
野径云俱黑，江船火独明。
随风潜入夜，润物细无声。
晓看红湿处，花重锦官城。

旅夜书怀 杜甫

細草微風岸危檣獨夜舟
星垂平野闊月涌大江流
名豈文章著官應老病休
飄飄何所似天地一沙鷗

细草微风岸，危樯独夜舟。
星垂平野阔，月涌大江流。
名岂文章著，官应老病休。
飘飘何所似，天地一沙鸥。

国破山河在，城春草木深。感时花溅泪，恨别鸟惊心。烽火连三月，家书抵万金。白头搔更短，浑欲不胜簪。

春望 杜甫

國破山河在城春草木深
感時花濺淚恨別鳥驚心
烽火連三月家書抵萬金
白頭搔更短渾欲不勝簪

宿建德江

孟浩然

移舟泊烟渚

日暮客愁新

野曠天低樹

江清月近人

移舟泊烟渚，
日暮客愁新。
野旷天低树，
江清月近人。

望洞庭湖赠张丞相

孟浩然

八月湖水平，涵虚混太清。欲济无舟楫，端居耻圣明。坐观垂钓者，徒有羡鱼情。

八月湖水平涵虚混太清

气蒸云梦泽波撼岳阳城

欲济无舟楫端居耻圣明

坐观垂钓者徒有羡鱼情

望庐山瀑布二首·其二　李白

日照香炉生紫烟

遥看瀑布挂前川

飞流直下三千尺

疑是银河落九天

日照香炉生紫烟，遥看瀑布挂前川。
飞流直下三千尺，疑是银河落九天。

望天门山

李白

天门中断楚江开

碧水东流至此回

两岸青山相对出

孤帆一片日边来

天门中断楚江开，碧水东流至此回。
两岸青山相对出，孤帆一片日边来。

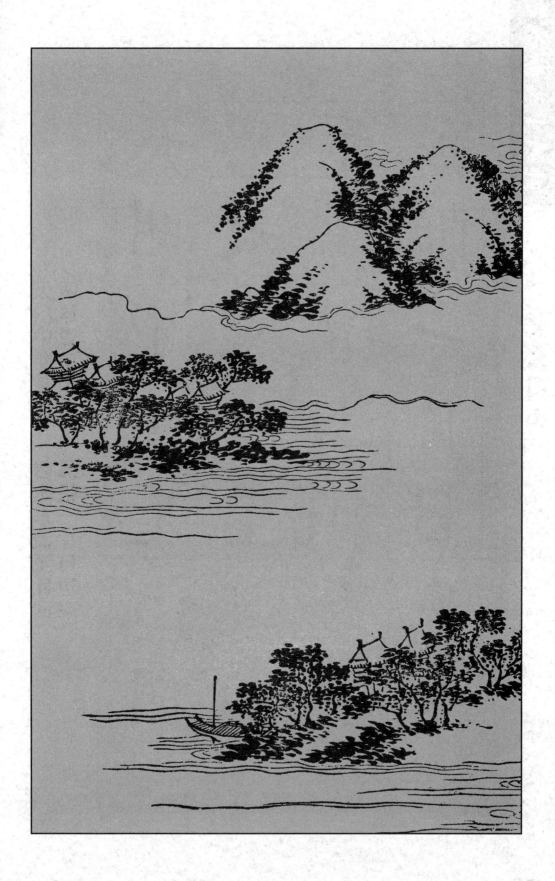

无题·相见时难别亦难

李商隐

相见时难别亦难，东风无力百花残。
晓镜但愁云鬓改，夜吟应觉月光寒。
春蚕到死丝方尽，蜡炬成灰泪始干。
蓬山此去无多路，青鸟殷勤为探看。

相見時難別亦難東風無力百花殘
春蠶到死絲方盡蠟炬成灰淚始乾
曉鏡但愁雲鬢改夜吟應覺月光寒
蓬山此去無多路青鳥殷勤為探看

凉州词二首·其一　王之涣

黄河远上白云间，
一片孤城万仞山。
羌笛何须怨杨柳，
春风不度玉门关。

黄河远上白雲間
一片孤城萬仞山
羌笛何湏怨楊柳
春風不度玉門關

赋得古原草送别

白居易

離離原上草一歲一枯榮
野火燒不盡春風吹又生
遠芳侵古道晴翠接荒城
又送王孫去萋萋滿別情

离离原上草，一岁一枯荣。
远芳侵古道，晴翠接荒城。野火烧不尽，春风吹又生。
又送王孙去，萋萋满别情。

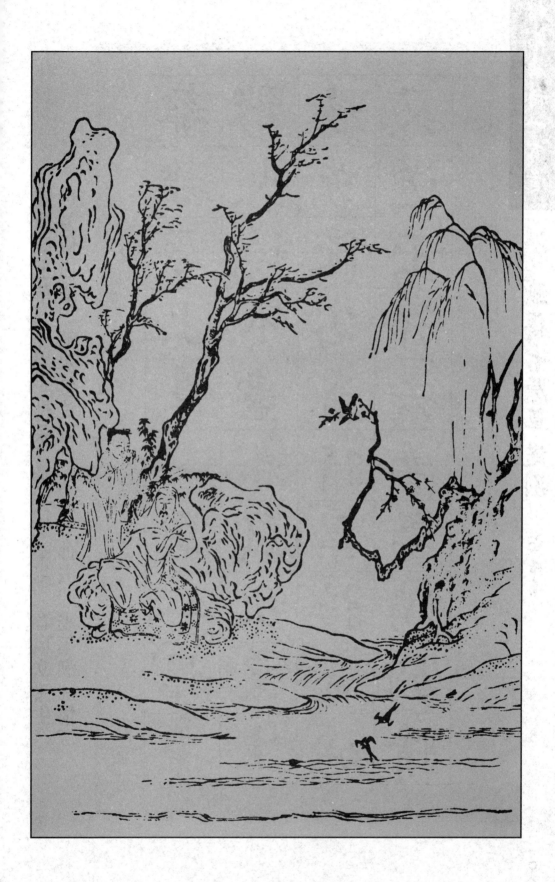

过华清宫绝句三首·其一

杜牧

长安回望绣成堆
山顶千门次第开
一骑红尘妃子笑
无人知是荔枝来

长安回望绣成堆，山顶千门次第开。
一骑红尘妃子笑，无人知是荔枝来。

和张仆射塞下曲六首·其三　卢纶

月黑雁飞高

单于夜遁逃

欲将轻骑逐

大雪满弓刀

月黑雁飞高，单于夜遁逃。
欲将轻骑逐，大雪满弓刀。

山居秋暝

王维

空山新雨後天氣晚來秋
明月松間照清泉石上流
竹喧歸浣女蓮動下漁舟
隨意春芳歇王孫自可留

空山新雨后，天气晚来秋。
竹喧归浣女，莲动下渔舟。
明月松间照，清泉石上流。
随意春芳歇，王孙自可留。

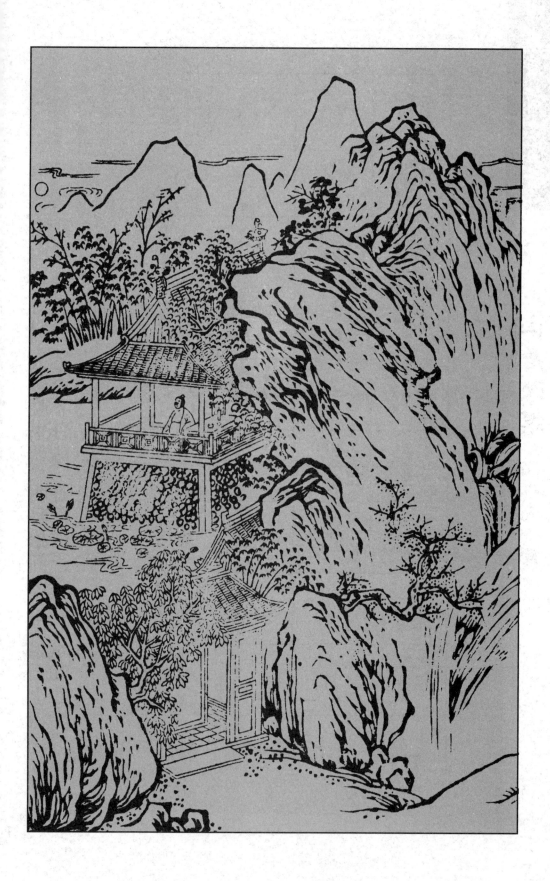